上海人民美術出版社

經典碑帖放大本

王羲之蘭亭序

馮承素摹本

孫寶文 編

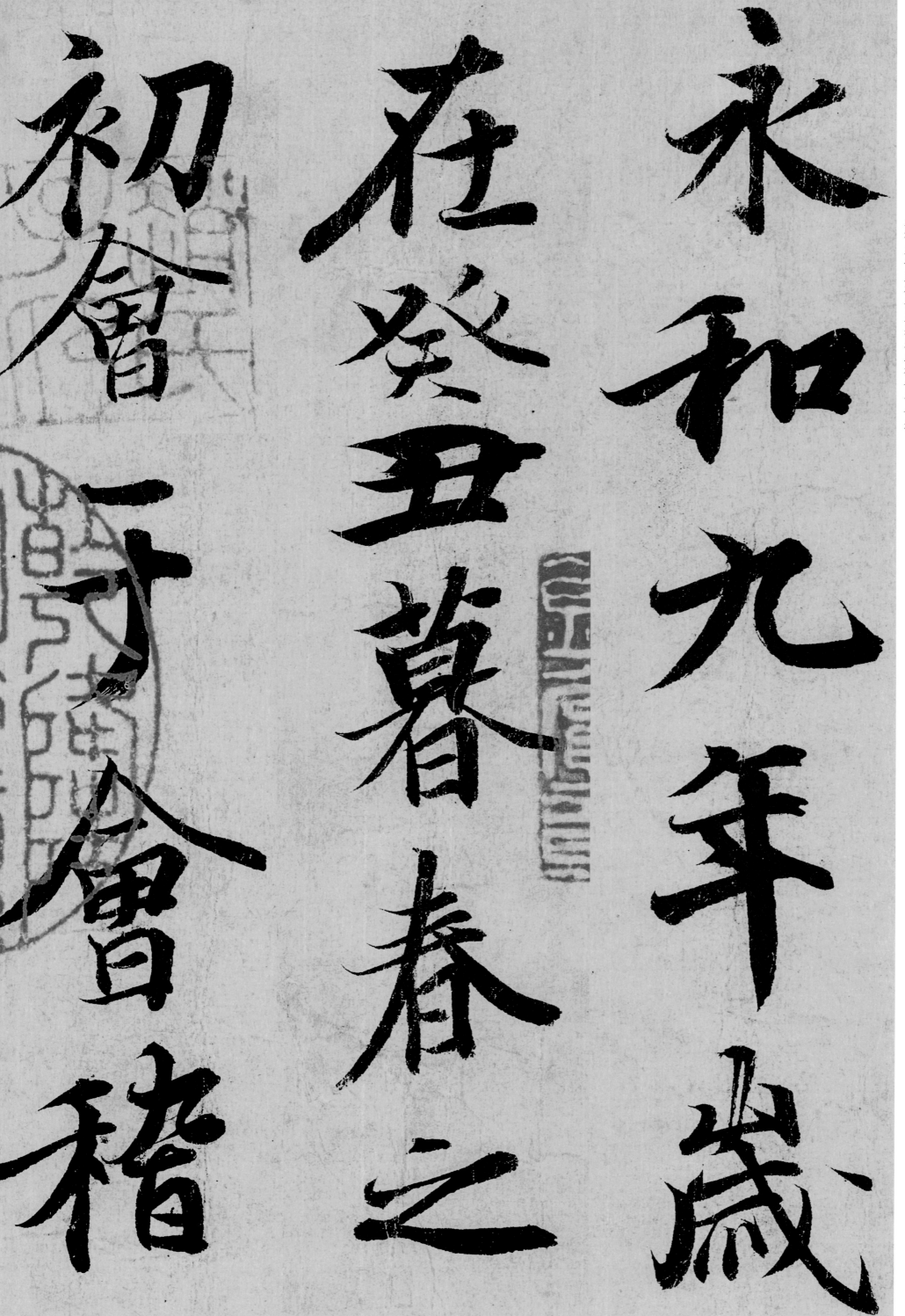

初會于會稽 初會于會稽 在癸丑暮春之 永和九年歲

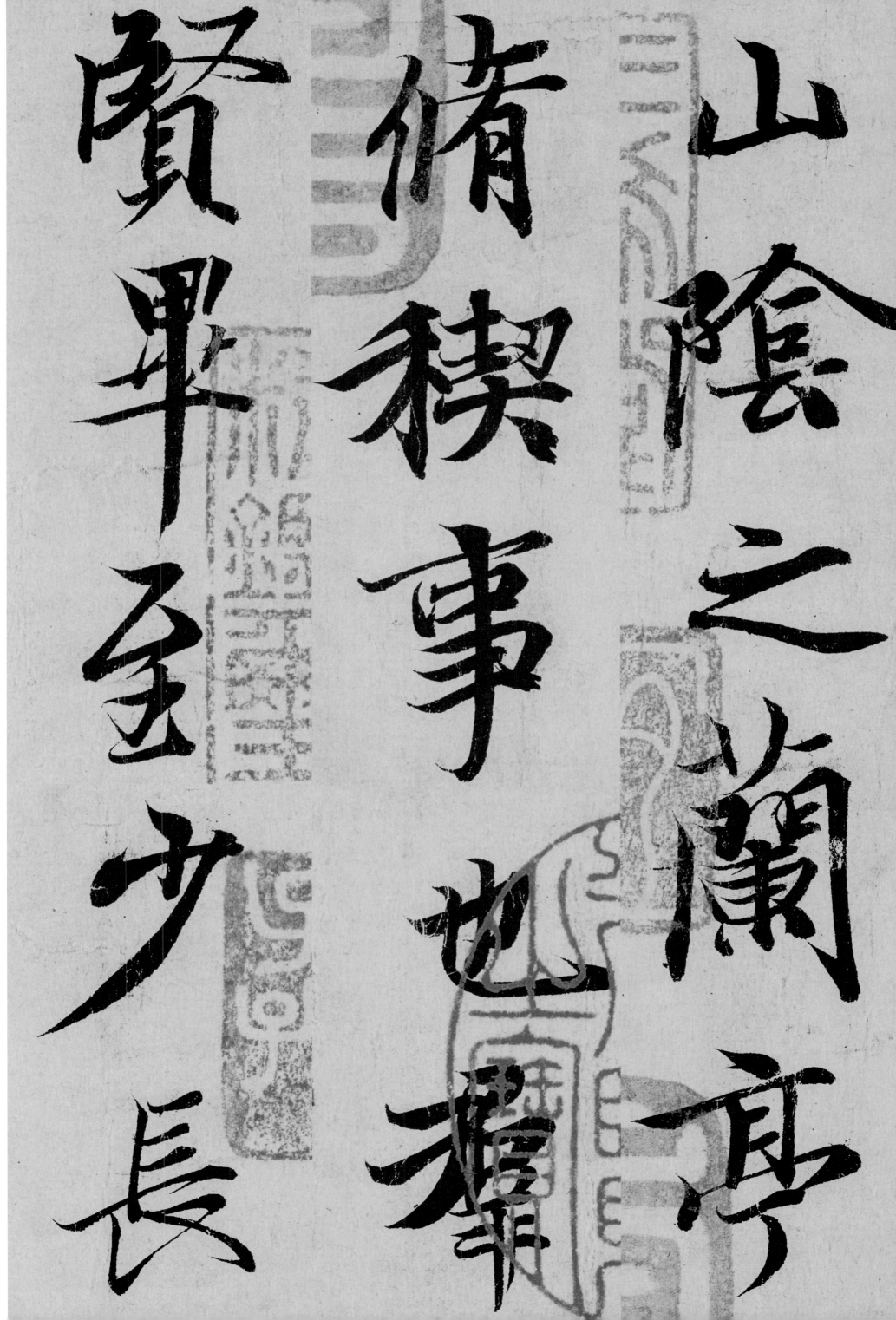

山陰之蘭亭脩

禊事也羣賢畢至少長

咸集

此地有

崇山峻

嶺茂林

脩竹又

有清流

激湍暎帯

右引以爲流

觴曲水列

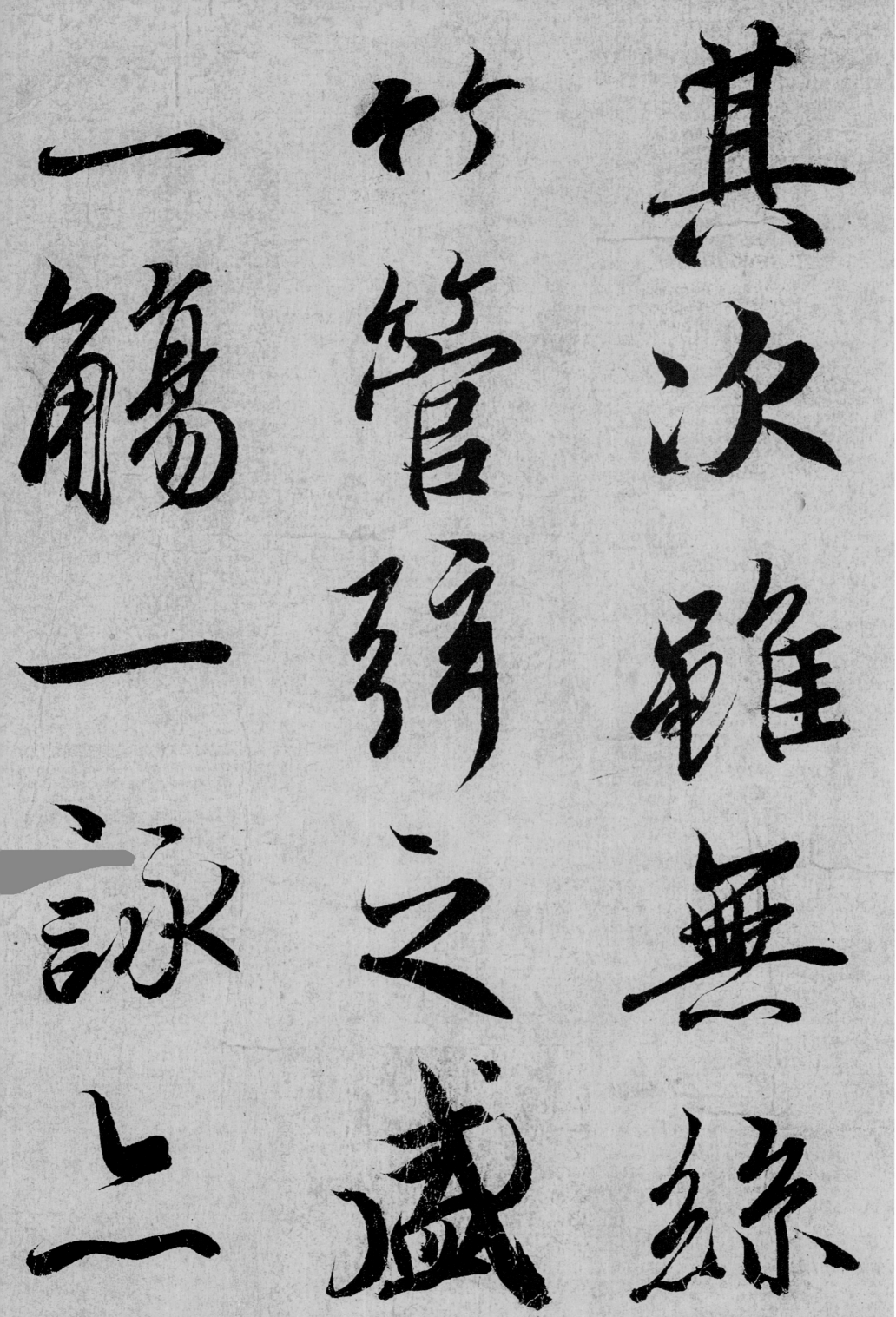

其次雖無絲竹管弦之盛一觴一詠

足以暢敘幽情是日也天朗氣清惠風

朗氣清惠風

情是日也快

足以暢敘幽

和暢仰觀宇
品暢仰觀宇
類寮之大俯察
之大俯察
盛所品

將遊目騁懷

是以極視聽

娛信可樂

信可

樂

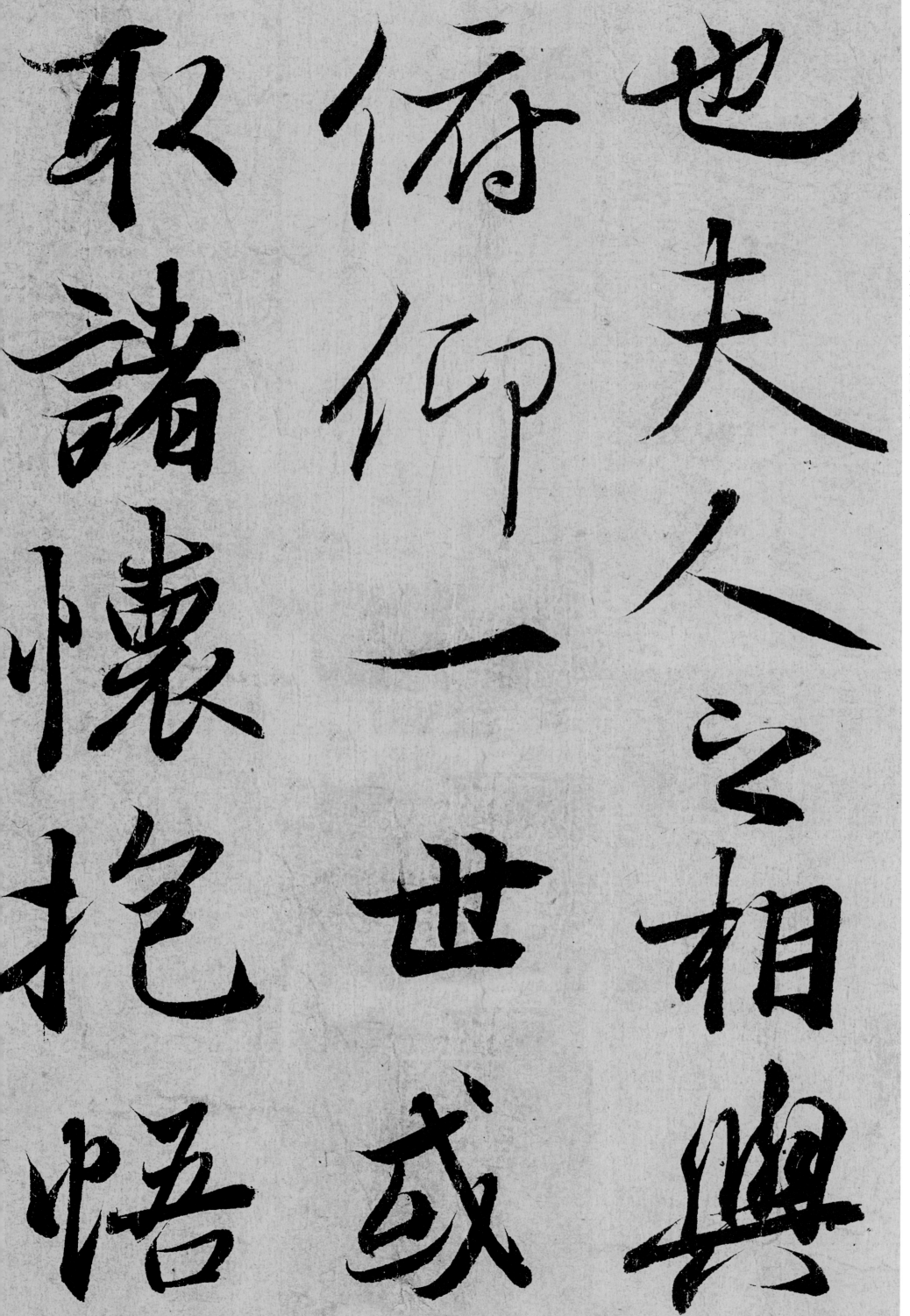

言一室之内或

因寄所託放

浪形骸之外雖

趣舍萬殊靜

躁不同當其

欣於所遇蹔

得於己快然
自足不知老之
將至及其所

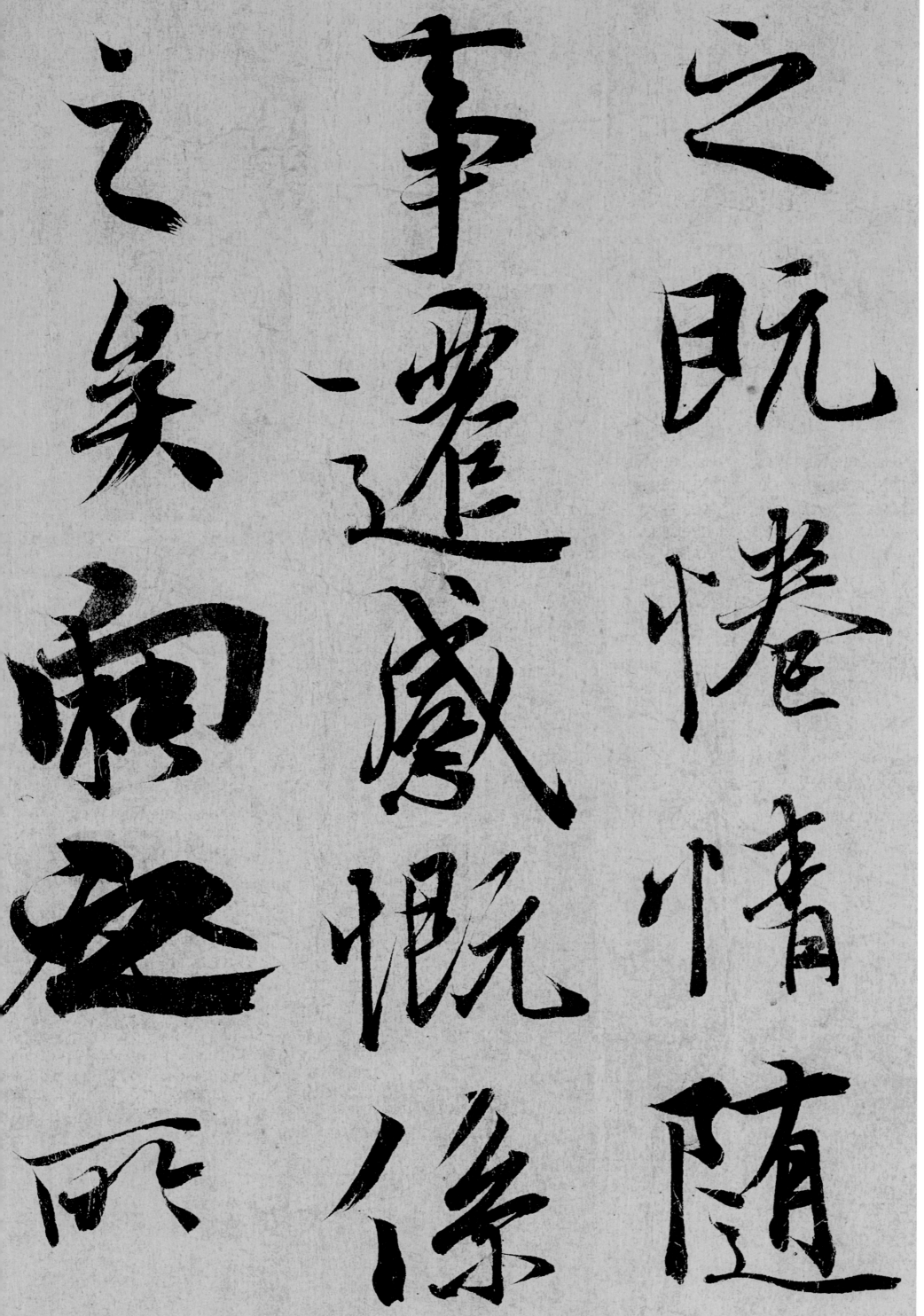

欣俛仰之間爲陳迹猶不能不以之

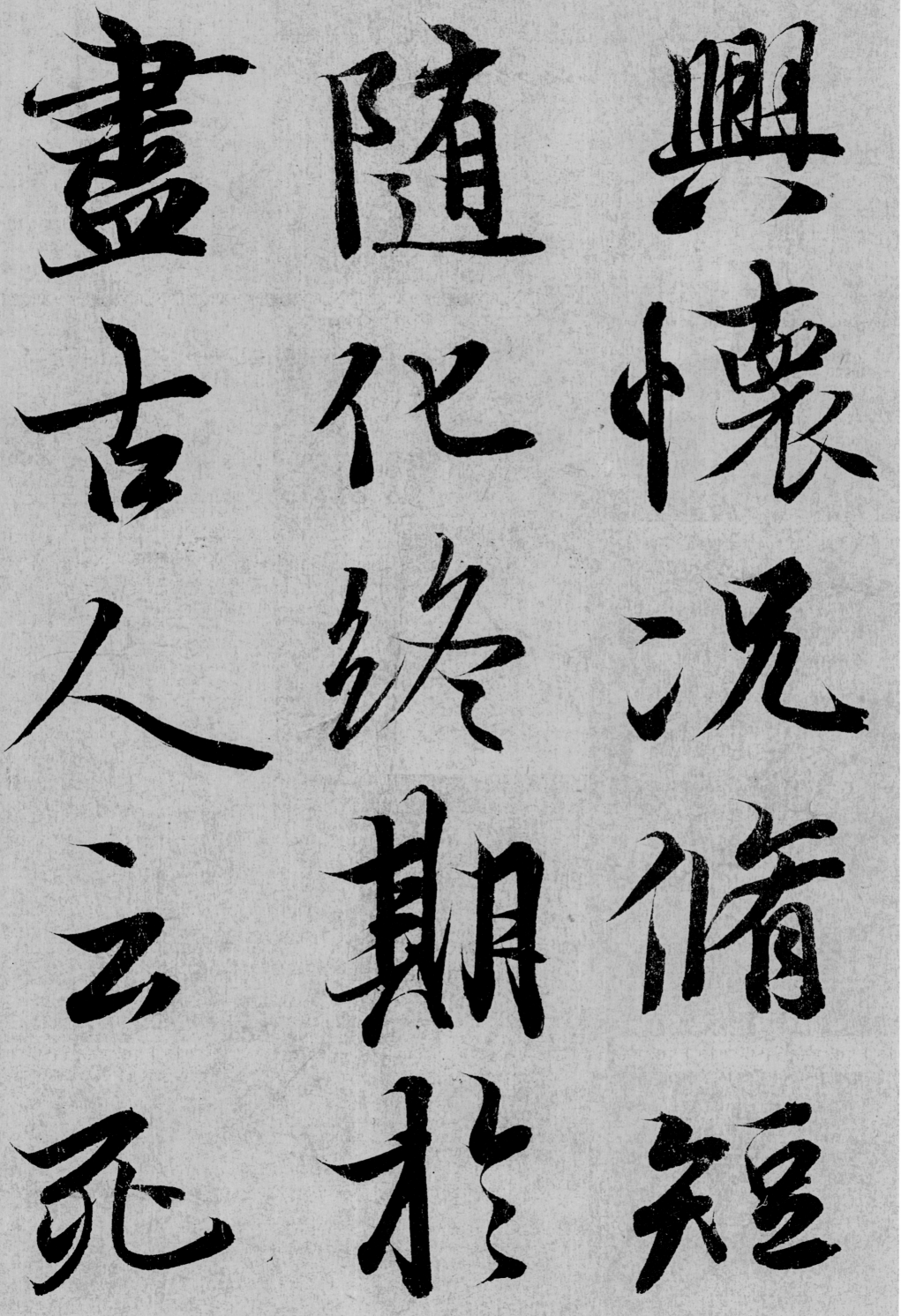

生之大矣豈

不痛哉每攬

昔人興感昔

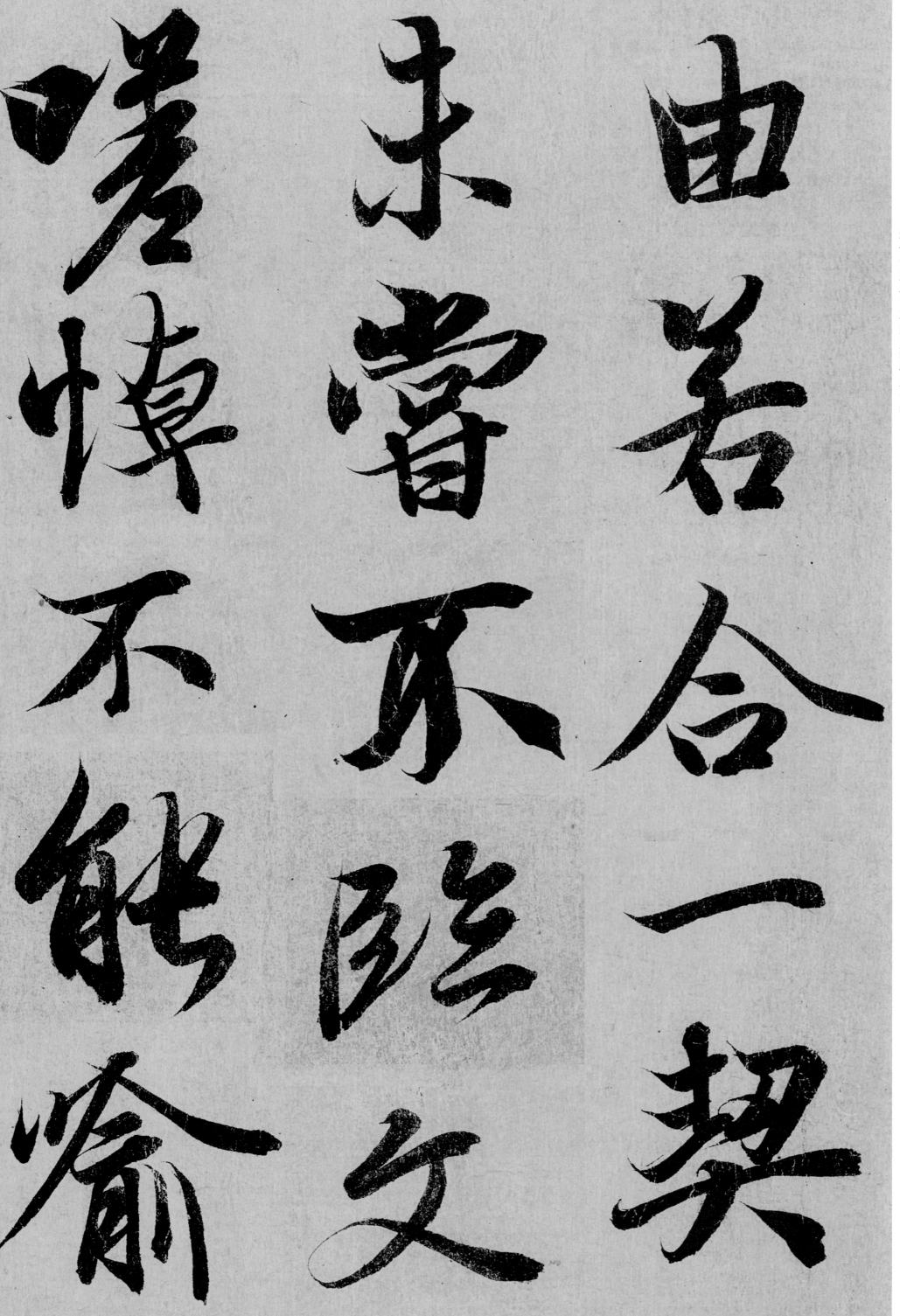

由若合一契
未嘗不臨文
嗟悼不能喻

知

於

懷

固

知

一

死

生

爲

虛

齊

誣

齊

彭

殤

爲

昔　今　妄
悲　亦　作
夫　由　後
　　今　之
　　之　視
　　視

故列叙時人録其所述雖世殊事異所

以興懷其致
一也後之攬
者亦將有感

於斯文

永和九年歲在癸丑暮春之初會
于會稽山陰之蘭亭脩禊事
也群賢畢至少長咸集此地
有崇山峻領茂林脩竹又有清流激
湍暎帶左右引以為流觴曲水

列坐其次雖無絲竹管弦之
盛一觴一詠亦足以暢叙幽情
是日也天朗氣清惠風和暢仰
觀宇宙之大俯察品類之盛
所以遊目騁懷足以極視聽之
娛信可樂也夫人之相與俯仰
一世或取諸懷抱悟言一室之內
或因寄所託放浪形骸之外雖
趣舍萬殊靜躁不同當其欣
於所遇暫得於己快然自足不
知老之將至及其所之既惓情
隨事遷感慨係之矣向之所欣

向之所欣俛仰之間已為陳迹猶不

能不以之興懷況脩短隨化終

期於盡古人云死生亦大矣豈

不痛哉每攬昔人興感之由

若合一契未嘗不臨文嗟悼不

能喻之於懷固知一死生為虛

誕齊彭殤為妄作後之視今

亦由今之視昔悲夫故列

敘時人錄其所述雖世殊事

異所以興懷其致一也後之攬

者亦將有感於斯文

永和九年歲在癸丑暮春之初會

會稽山陰之蘭亭脩稧事

也群賢畢至少長咸集此地

有峻領茂林脩竹又有清流激

崇山

湍暎帶左右引以為流觴曲水

列坐其次雖無絲竹管弦之

盛一觴一詠亦足以暢敘幽情
是日也天朗氣清惠風和暢仰
觀宇宙之大俯察品類之盛
所以遊目騁懷足以極視聽之
娛信可樂也夫人之相與俯仰
一世或取諸懷抱悟言一室之內
或因寄所託放浪形骸之外雖

趣舍萬殊靜躁不同當其欣
於所遇蹔得於己快然自足不
知老之將至及其所之既惓情
隨事遷感慨係之矣向之所欣
俛仰之間以為陳迹猶不
能不以之興懷況修短隨化終
期於盡古人云死生亦大矣豈
不痛哉每攬昔人興感之由